彩色放大本中國著名碑帖

朱熹墨蹟選

孫寶文 編

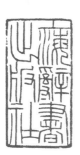

七月六日熹頓首前日一再附問想無不達便至承書喜聞比日所履佳勝小一嫂千一哥以次俱安老拙衰病幸未即死但脾胃終是怯弱飲食小失節便覺不快兼作脾洩撓人目疾則尤害事更看文字不得也吾弟雖亦有此疾然來書尚能作小字則亦未及此之什一也千一哥且喜向安

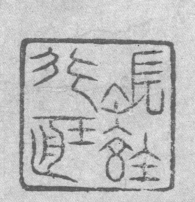
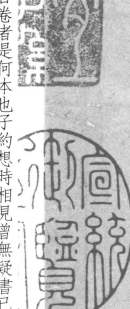

某再啟前日蒙書見報者附子呂集卷秩多甚幸幸

道夫寄來者甚多為看不見子澄家上下百

卷者如此子約祖時相見曾無疑書之到未如

端別寫去也葉尉便中復附此

一說子約畫裏人

久夫州揆頓首

若更要藥可見報當附去呂集卷秩甚多曾道夫寄來者尚未得看續當寄去不知子澄家上下百卷者是何本也子約想時相見曾無疑書已到未如未到別寫去也葉尉便中復附此草草余惟自愛之祝不宣熹頓首允夫糾掾賢弟

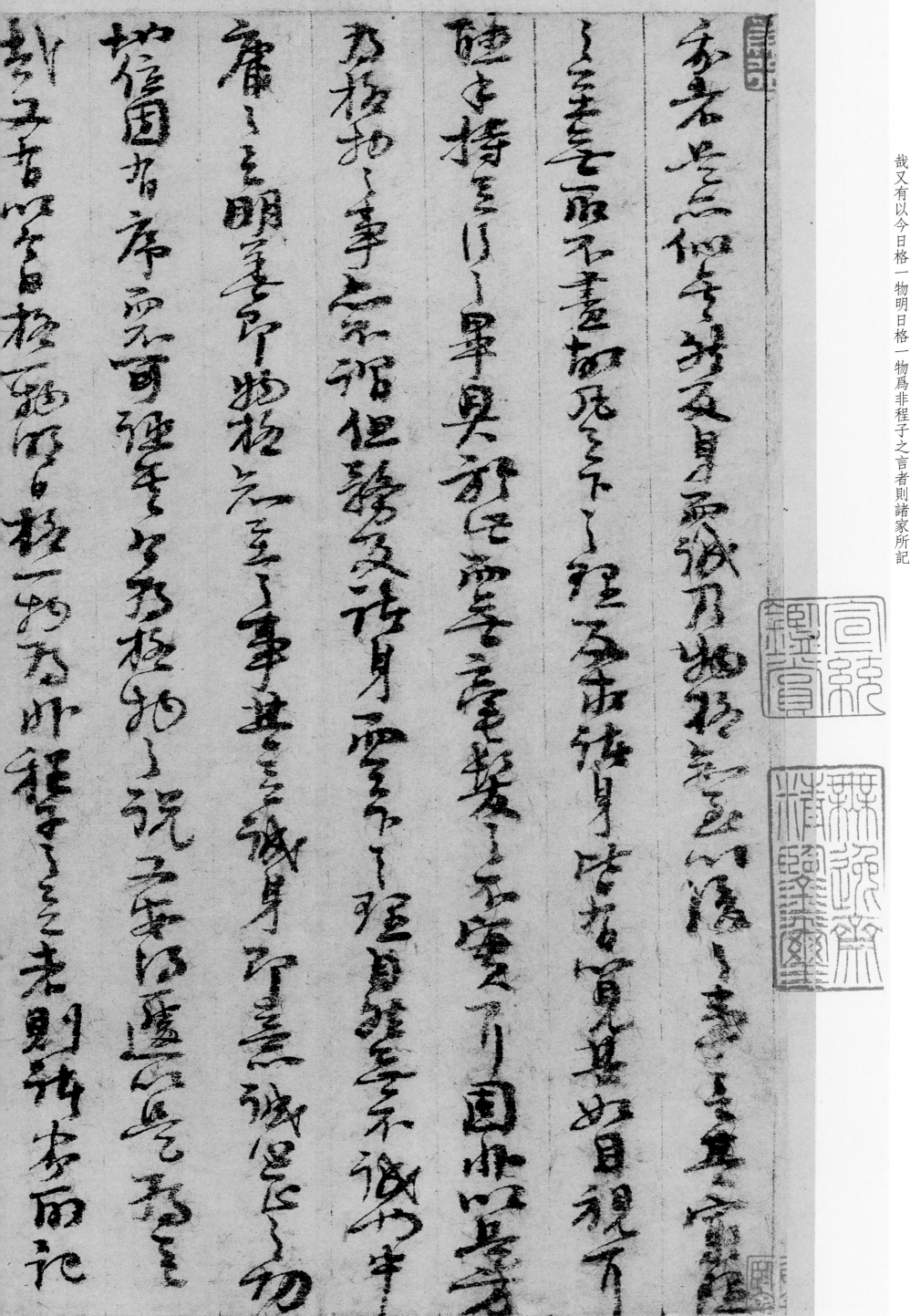

大學或問·誠意章

我者是亦似矣然反身而誠乃物格知至以后之事言其窮理之至無所不盡故凡天下之理反求諸身皆有以見其如目視耳聽手持足行之畢具於此而無毫髮之不實耳固非以是方為格物之事亦不謂但務反諸身而天下之理自然無不誠也中庸之言明善即物格知至之事其言誠身即意誠心正之功地位固有序而不可誣矣今爲格物之說又安得遽以是爲言哉又有以今日格一物明日格一物爲非程子之言者則諸家所記

程子之言此類非一不容皆誤且其爲說正中庸學問思辨弗得弗措之事無非弗於理者不知何所病而疑之也豈其習於持敬之約而厭夫觀理之煩邪直以己所未聞而不信它人之所聞也夫持敬固已言之若以己偶未聞而遂不之信則以有子之似聖人而速貧朽之論猶不能無待於子游而后定今又安得遽以一人之所聞而盡廢眾人之所共聞者哉又有以爲物物致察而宛轉歸己如察天行以自強察地勢以厚德者亦似矣然其曰物物致察則是不察程子所謂不必盡窮

6

人之所以爲說者乃如此雖或僅有一二之合焉而不免於猶有所未盡也是亦不待七十子喪而大義已乖矣尚何望其能有所發而有助於后學哉聞獨惟念昔聞延平先生之教以爲爲學之初且當常存此心勿爲它事所勝凡遇一事即當此就此事反復推尋以究其理待此一事融釋脫落然進循序少進而別窮一事如此既久積累之多胸中自當有洒然處非文字言語之所及也詳味此言雖其規模之大條理之密若不逮於程子然其功夫之漸次意味之深切則有非它說所能及者

開明其心術使既有以識夫善惡之所在與其可好可惡之必然矣至此而復進之以必誠其意之說焉則又欲其謹之於幽隱微之奧以禁止其苟止自欺之萌而凡其心之所發如曰好善必由中及外無一毫之不好也始也惡惡而中無一毫之不惡也夫好善也如好好色之真欲以快乎己之目初非為人之而好之也惡惡而中無不惡則是其惡之也如惡惡臭之真欲以足乎吾之鼻初非為人而惡之也所發之真既如此矣而須臾之頃纖芥之微念念相承又無敢有少間斷焉則庶乎內外昭融表裏澄徹而心無不

正身無不修矣若彼小人幽隱之間實為不善而猶欲外託於善以自欺蓋亦不可謂其全然不知善惡之所在但以不知其真可好惡而又不能有以致其好惡之實故必曰欲誠其意者先致其知又曰知至而後意誠然猶不敢恃其知之已至而聽其所

知耳此章之說其詳如此是固宜為自修之先務矣然非有以開其知識之真則不能有以致其好惡之實故必曰欲誠其意者先致其知又曰知至而後意誠然猶不敢恃其知之已至而後此皆然今不自

自為也故又曰必誠其意必謹其獨而毋自欺焉則大學功夫次第相承首尾為一而不暇它術以雜乎其間亦可見矣后此皆然今不

八月七日熹頓首啓比兩承書冗未即報比日秋深涼燠未定緬惟宣布之餘起處佳福熹到官三月疾病半之重以國家喪紀慶霈相尋而至憂喜交并忽忽度日殊無休暇茲又忽叨收召衰病如此豈堪世用然聞得是親批出不知誰以誤

八月七日熹頓首啓比兩承

書冗未即報比日秋深涼燠未定緬惟

宣布之餘

起處佳福 熹到官三月疾病半之重以

國家喪紀

慶霈相尋而至憂喜交并忽忽度日殊無休暇

又忽叨收召衰病如此豈堪世用然聞得是

親批出不知誰以誤

聽也在官禮不敢詞已一面起發亦已申之祠祿前路未報即思建陽俟命昨日解印出城且脫目前疲冗而后日之慮無涯無由面言但恨垂老入此闇籃未知作何合殺耳本路事合理會者極多頗已略見頭緒而未及下手至如長沙一郡事之合經理者尤多皆竊有志而未及究也來喻曲折雖有已施行者但今既去誰復票承如寨官之

屬若且在此便當爲申明省併而補其要害不可闕處之兵乃爲久遠之計未知今日與后來之人能復任此責否耳學官之事可駭惜不早聞當與一按只如李守之無狀亦可惡也劉法建人舊亦識之乃能有守亦可嘉也李必達者知其不然前日奉誘乃以遠困之耳得不追證甚喜已復再送郴州令不得憑其虛詞輒有追擾州郡若喻此意且羈留之亦一事也初聽其詞固無

根而察其夫婦之色亦無悲戚之意尋觀獄詞決知其妄也賢表才力有餘語意明決治一小郡固無足爲諸司亦已略相知但恨熹便去此不得俟政成而預薦者之列耳目痛殊甚草草附此奉報不能盡所懷唯冀以時自愛前迕休渥

閤中宜人及諸郎各安佳 二子及長婦諸

女諸孫 朱桂州至此欲遣人候之未及

而去因書幸爲道意有

永福令呂大信者居仁舍人之親姪謹

願有守幸其譽

之也熹再拜啟 會之知郡朝議賢表

致彥脩少府尺牘

熹頓首彥脩少府足下別來三易裘葛時想光霽倍我遐思黔中名勝之地若雲山紫苑峰勢泉聲猶爲耳目所聞覩足稱

臺頓首

彥脩少府足下別來三易裘當

時想

光霽倍我遐思黔中名勝之地

若雲山紫苑峰勢泉聲猶爲耳

目所聞覩足稱

高懷矣然猿啼月落
應動故鄉之情平熹
邇來隱迹杜門釋塵
梵於講誦之餘行簡
易於禮法之外長安
日近高卧維堅政學
荒蕪無足爲門下道
者子潛被

命涪城知必由故人之地家馳數

上問每附新茶二盞以貢

左右少見遠懷不盡區區

嘉再拜上問

彥脩少府足下仲春六日

賜書帖　熹昨蒙賜書感慰之劇偶有小職事當至餘姚歸塗專得請見人還撥冗布稟草餘容

熹昨蒙

賜書感慰之劇偶有小職事當至餘姚歸塗專

得請

見人還撥冗布

稟草餘容

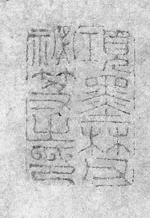

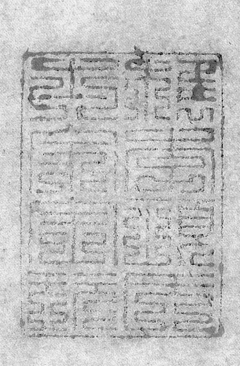

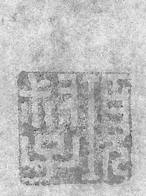

面院

右涯具

呈

提舉中大契文臺

有日宣教郎直秘閣提舉筆兩浙東路常平茶鹽公事朱熹劄子

面既右謹具呈提舉中大契文臺六月日宣教郎直秘閣提舉兩浙東路常平茶鹽公事朱熹劄子

六月五日熹頓首奉告審聞□況爲慰訊後庚暑侍履當益佳廟額聞已得之足見朝廷表勸忠義之意記文久已奉諾豈敢食言然以病冗因循遂成稽緩今又大病纔月幾死

六月五日熹頓首奉

告審聞

況爲慰訊後庚暑

侍履當益佳

廟額聞已得之足見

朝廷表勸忠義之意記文久已奉諾豈敢食

言然以病冗因循遂成稽緩今又大病纔月幾死

近日方有向安意若以先正之靈未即瞑目少寬數月當爲草定父歸日必可寄呈矣匆匆布復余惟自愛令祖母太夫人康寧眷集一一佳慶不宣熹再拜□君承務

鄉往帖　正月卅日熹頓首再拜教授學士契兄稍不奉問鄉往良深比日春和恭惟講畫多餘尊履萬福熹衰晚多難去臘忽有季婦之戚悲痛不可堪長沙

新命力不能堪懇免未俞比已再上計必得之也得黃耆書聞學中規繩整治深慰鄙懷若更有以開導勸勉之使知窮理修身之學庶不枉費

鈴鍵也向者經由坐間陳才卿覿者登弟而歸近方相訪云頃承語及吳察制夫婦葬事慨然興念欲有以助其

役此義事也今欲便與區處專人奉扣不審盛意如何幸即報之也因其便行草布此薄冗不暇它及正遠唯冀以時自愛前需異擢上狀不宣熹頓首再拜

熹僭易再拜上問

台春伏惟

中外均休

賢郎昆仲一一佳侍兒輩附拜

問禮此間

有委幸不外

熹僭易再拜上問

尺牘

熹伏蒙別紙督過伏讀震悚顧實病衰不堪思慮若所記者一身一家一官之事則猶可以勉強至如元臣故老動關國政則首尾長闊曲折精微實非病余昏昧之人所能稽考傳載此熹所以不得詞於潘李諸丈之文而於先正銘識之屬則有所不敢當也卅年前率爾記張魏公行事當時只據渠家文字草成復見它書所記多或未同常以爲愧故於趙忠簡家文字初已許之而復亦不敢承當已懇其改屬陳左史矣不知今竟如何也況今詞官萬一不遂則又將有王事之勞比之家居冗擾彌甚切望　矜閔貸此余生毋使竭其精神以速就於溘然之地則千萬之幸也若無性命之憂則豈敢有所愛於先世恩契之門如此哉俯伏布懇皇恐之劇右謹具呈　朝散郎秘閣修撰朱熹箚子

去冬蒙示惠物愧荷　越出兩家之字所許之費足元致

日幸之甚既恐其役且屬海藩幸幸不忽吾意如何自此以後須

官第一不遠此路者撝書　事事勞此之富居尺拜之陳

甚切望

所聞覺子稍主母使竭其精非遑就於遠近之地路

手專之事如莫勞停之意所當教者所當此於先世

見契之門如達我依仗書紀足且無到

　　　　春澤貝

　　主

朝散郎攝闾伱撰朱　書

　　劇子

尺牘　熹頓首又覆竊聞卜築鐘山以便親養去囂塵而就清曠使前日之所暫游而寄賞者今遂得以爲耳目朝夕之玩竊計雅懷亦非獨爲避衰計也甚善甚感所恨未獲一登新堂少快心目耳蒙喻鄙文此深所不忘者但向來不度妄欲編輯一二文字至今未就見此整頓秋冬間恐可錄

熹頓首又覆竊聞

卜築鐘山以便

親養去囂塵而就

清曠使前日之所暫游而

寄賞者今遂得以為耳目朝夕之玩竊計

雅懷亦非獨為避衰計也甚善甚感所恨未

獲一登新堂少快心目耳蒙

喻鄙文此深所不忘者但向來不度妄欲編輯

一二文字至今未就見此整頓秋冬間恐可錄